思維遊戲大挑戰

福爾摩斯

推理筆記 II

斑點狗綁架疑案

新雅文化事業有限公司

www.sunya.com.hk

思維遊戲大挑戰

福爾摩斯推理筆記 II
班點狗綁架疑案

作者：莎莉・摩根（Sally Morgan）
繪圖：費德里卡・法拿（Federica Frenna）
翻譯：張碧嘉
責任編輯：林沛暘
美術設計：陳雅琳
出版：新雅文化事業有限公司
香港英皇道499號北角工業大廈18樓
電話：(852) 2138 7998
傳真：(852) 2597 4003
網址：http://www.sunya.com.hk
電郵：marketing@sunya.com.hk
發行：香港聯合書刊物流有限公司
香港新界大埔汀麗路36號3字樓
電話：(852) 2150 2100
傳真：(852) 2407 3062
電郵：info@suplogistics.com.hk

版次：二〇一九年六月初版

ISBN: 978-962-08-7256-3
Originally published in the English language as "The Casebooks of Sherlock Holmes:
The Pound of the Baskervilles"
Copyright © 2018 by Kings Road Publishing Limited
First published in the United Kingdom in 2018 by Studio Press Books,
an imprint of Kings Road Publishing, part of the Bonnier Publishing Group,
The Plaza, 535 King's Road, London, SW10 0SZ
www.studiopressbooks.co.uk
www.bonnierpublishing.com
Traditional Chinese Edition © 2019 Sun Ya Publications (HK) Ltd.
Published in Hong Kong

THE
CONAN DOYLE ESTATE

·福爾摩斯·
秘密檔案

倫敦馬里波恩
貝克街221號B

親愛的讀者：

　　我再次寫信給你，是希望你當我的助手。華生現在忙着處理一些醫療事務，但我手上的案件多得快要破門而出，淹沒貝克街了。你在之前四宗案件中表現突出，因此我相信你能勝任這份工作。

　　我們順利偵破幾宗案件，還有我找到一位得力新助手（你）的消息傳開後，越來越多可憐人來拜訪我，希望我調查他們遭遇的不幸事件，包括綁架、偽冒品，甚至尋找斷指的主人。我可以肯定地告訴你，專業偵探的工作形形色色，而且沒完沒了。坦白地說，假如沒有你幫忙，我實在無法獨個兒探查這麼多罪案。

　　這本推理筆記中記錄了四宗驚人的新案件，全都是我尚未偵破的。我已經收集了所有有用的線索，包括證人口供、照片、素描和日記。我整理這些資料時，還加上了一些描述和指引。你的任務就是找出當中的疑點，破解謎團。

許多嚴重罪案發生，都是為了隱藏一些邪惡的罪行。在此我再次邀請你助我一臂之力，跟這個世代中最狡猾的罪犯鬥智鬥力。其間可能會遇上不少危險，因此你必須謹慎處理。

　　我對你過人的觀察力和自己的才能很有信心，相信我們一定可以幫助苦惱的受害人，好讓他們安心。

　　親愛的讀者，你願意像華生一樣為我貢獻才能嗎？相信你心裏已經有答案。

<div align="right">

夏洛克・福爾摩斯 上

Sherlock Holmes.

</div>

檔案1
巴斯克維爾的偽犬

這宗案件是蘇珊娜・托夫特太太委托我調查的，沒想到這讓我重返舊地。自從調查《巴斯克維爾的獵犬》一案後，我已多年沒回去德雲郡的格林盆和巴斯克維爾莊園。蘇珊娜為了讓心愛的斑點狗參加一年一度的柏托克狗展比賽，專誠南下到她姨媽位於格林盆的家，那場比賽正是在巴斯克維爾莊園舉行。那裏以惡魔獵犬而聲名大噪，如今卻舉辦寵物犬的親善活動，讓我覺得有點詭異。不過在我漫長的事業生涯中見過的怪事多不勝數，這次也不必小題大做吧。

蘇珊娜看來很悲傷，坐在她身旁的是一隻非常漂亮，但有點骯髒的斑點狗。

她把書遞給我，讓我看這一頁，上面介紹的是她的愛犬小圓石。

飼育手冊：斑點狗

完美斑點的最佳例子——小圓石

斑點狗是一種強壯且肌肉發達的狗，然而牠舉止優雅，更擁有勻稱的外形。斑點狗一般都很友善和外向，較少感到緊張或攻擊別人。最理想的斑點狗顏色是純白底色上，點綴着濃密的黑色或深啡色斑點。如果斑點狗身上有三種顏色，那就不宜參賽。

福爾摩斯先生，你在家裏真好。我特意從德雲郡乘坐通宵火車，前來這裏拜訪你。在柏托克狗展比賽中發生了一件可怕又邪惡的事情，那是一宗小狗綁架案！

福爾摩斯先生，牠是冒牌貨！（指着她身旁的小狗。）

那一天，所有事情都很順利。小圓石剛洗好澡，梳理好毛，如常地精神奕奕的樣子。害羞的斑點狗評分會低一點，你知道嗎？但小圓石總是非常友善。

這隻狗很害羞，根本沒有參展狗的質素，牠絕對不是小圓石。你看到牠的鼻子嗎？這是什麼顏色？又粉又黑的。小圓石的鼻子是黑色的，所有得獎的斑點狗鼻子必須是全黑的。

比賽結束不久後，一定有人偷走了我心愛的小圓石。然後把這隻次等的小狗染色或紋身什麼的，讓牠看起來像小圓石。怎麼會有人做這種事呢？福爾摩斯先生，你有聽過這樣惡劣的罪案嗎？

得獎的消息太令人興奮，使我沒有立即察覺這件事，但後來我發現裙子和手上都沾上了難以抹掉的黑色污漬。當我看着小圓石，突然注意到牠的鼻子！這才發現牠身上的斑點看起來不太對勁，所以我又替牠洗澡，再仔細查看。我的愛犬名叫小圓石，是因為牠擁有完美的小圓點，但這隻小狗幾乎沒什麼斑點。

我花了點時間畫下這斑點較少的冒牌貨。雖然牠是一隻漂亮的小狗，但蘇珊娜觀察得沒錯，牠有點害羞，而且只有少量斑點。

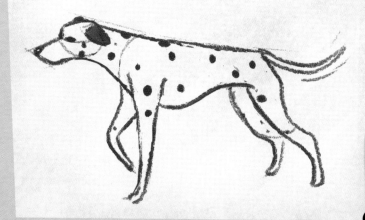

於是，我再次乘火車到德雲郡。亨利·巴斯克維爾爵士在格林盆火車站迎接我，然後一起乘坐他的馬車前往巴斯克維爾莊園。

證人口供　亨利·巴斯克維爾爵士 Sir Henry Baskerville

福爾摩斯先生，你一定覺得一切很不可思議。雖然莊園過去曾經發生慘劇，但我反而覺得是時候營造些歡樂氣氛。作為惡魔獵犬的故居，鄰居自然不太喜歡來訪。住在格林盆的人們都很喜歡狗，這裏有寵物犬美容師、飼養員，連英國犬隻協會主席也在附近居住。過去幾年的狗展比賽辦得很成功，但工作實在不少，所以當柏托克狗糧公司的負責人表示願意幫忙，我實在難以拒絕。

我跟亨利爵士在書房中談話。當他離開書房去拿茶點時，我看了看他的書桌。

巴斯克維爾狗展比賽
與亨利爵士一同參與寵物犬界年度盛會

時間：4月28日，早上11時開始
地點：德雲郡格林盆的巴斯克維爾莊園

·比賽由柏托克狗糧公司贊助·

柏托克狗糧公司致力為尊貴的寵物提供優質美食，
最具資格評定全國最優秀的狗。

參賽寵物須於比賽開始前半小時到達美容帳篷。

每個項目勝出的狗全年均可免費獲得柏托克狗糧，還能在比賽後到
格林盆寵物犬美容院接受美容和造型服務。

柏托克
狗糧公司

親愛的亨利:

　　得知你願意接受本公司的贊助,實在太感動了!

　　這是我們第一次參與這類活動,因此一切仍在摸索當中。但相信我們能一起主辦一場精彩的狗展比賽,也許還能賺到些錢。

　　祝
心想事成!

<div align="right">

柏托克狗糧公司經理

彼得·柏托克　敬上

P. Pattock

</div>

柏托克
狗糧公司

尊貴寵物的優質狗糧

　　對於很多狗主而言,寵物是家庭的一分子,因此牠們值得享用最頂級的美食。讓你心愛的貴婦狗、爹利、斑點狗或拉布拉多尋回犬吃這些用全天然肉類和蔬菜製造的狗糧,保持健康活潑,溫馴聽話。

　　認住柏托克貴婦狗商標,就能找到我們的獲獎狗糧。

英國犬隻協會

親愛的亨利爵士:

　　當我發現你竟然讓享負盛名的巴斯克維爾狗展比賽跟彼得·柏托克這個只顧賺錢的人扯上關係時,我真的非常失望。

　　格林盆分會舉辦的狗展比賽向來有聲有色,吸引了不少高水準的參賽者參與。

　　柏托克狗糧公司的確可以為參賽者提供獎品,也可能給了你一筆可觀的金錢,但他們真的會以犬隻的福利為先嗎?看看他們生產的垃圾狗糧,就知道答案了吧。

　　我很遺憾地知會你,本協會已經向所有生意伙伴發出通知:如果仍然想跟英國犬隻協會合作,就必須撤回對你的贊助。

<div align="right">

英國犬隻協會主席

達太·克林普　上

Thaddeus Crump

</div>

英國犬隻協會寄來的信,信中用字相當強硬。

9

既然勝出的狗可以免費接受美容和造型服務，我認為有必要去一趟格林盆寵物犬美容院。這裏可能是小圓石被調換前，最後出現的地方。

證人口供　　愛倫・莫爾斯沃夫太太 Mrs Ellen Molesworth

　　格林盆這裏人人都愛狗。不管任何形態或大小，純種或混種，我們統統都喜愛。當然不包括惡魔獵犬啦，哈哈，我們以前已經受夠了。

　　我跟英國犬隻協會已經合作多年，一直很喜歡在狗展比賽中當義工。我不會因為他們跟柏托克狗糧公司的分歧，改變我幫助狗主的想法。作為寵物犬美容師，我知道所有相關的新產品，比賽後更會免費替每個項目獲勝的狗梳洗。不過我無法接近今年勝出的狗，牠太害羞了，但牠長得很可愛。

寵物犬生活雜誌

認識默文・史普萊
Mervin Spry
優秀寵物飼養員和狗展比賽評判

作為飼養員

　　狗不僅是我的生命，也能讓我維持生計。史普萊飼養場只會為優秀的家庭，培育最出色的小狗。擔任比賽評判讓我能憑肉眼判斷小狗的質素，當然誰都不能保證哪一隻狗會獲勝，但可以讓某隻狗勝出的機會增加。我的專業就是為主人配對最適合的狗。

作為評判

　　我跟其他評判不一樣，我喜歡跟參賽的狗有多些互動。因此我堅持在決賽中跟每隻狗獨處十五分鐘。主人不在時，牠們可能會表現得很不一樣。這就是我作為評判的評審方法。

寵物犬染毛劑？

施德公司

為你的寵物犬染毛

提供亮麗顏色，
讓毛色更有光澤

現已發售

英國犬隻協會

親愛的愛倫：

　　我先感謝你多年來為英國犬隻協會付出的努力。

　　相信你對巴斯克維爾狗展比賽跟柏托克狗糧公司合作的消息略有所聞。我致函給你是希望你能與我們站在同一陣線，一起對抗這個糟糕的決定，令柏托克狗糧公司和狗展比賽的計劃告吹。

　　你的立場對我們非常重要，謝謝！

英國犬隻協會主席
達太·克林普 上
Thaddeus Crump

華加狗餅

新產品推介

免費試食

上等犬的高級狗糧

唯一由英國犬隻協會認可的狗糧

新的狗糧品牌，有趣。

🐾 格林盆寵物犬美容院　·　愛倫預約時間表　·　四月

1	沒有預約 (狗展)	9	沒有預約 (狗展)	17		25	
2	沒有預約 (狗展)	10		18		26	
3		11	佩尼 (拉布拉多尋回犬) 染毛 2 p.m.	19		27	
4	布蘭達 (巴吉度獵犬) 修甲 3 p.m.	12		20		28	沒有預約 (狗展)
5		13		21	沒有預約 (狗展)	29	
6		14		22	沒有預約 (狗展)	30	
7	沒有預約 (狗展)	15	蘇兒 (貴婦狗) 剪毛 9 a.m.　路華 (混種狗) 梳洗 3 p.m.	23	沒有預約 (狗展)		
8	沒有預約 (狗展)	16		24			

我過去只有跟惡魔獵犬相處的經驗，對純種名貴犬不太熟悉，所以我決定到英國犬隻協會的總部一趟。

證人口供　　　　　　達太·克林普 Thaddeus Crump

　　別搞錯我的用意，我們英國犬隻協會又怎會不想看到一場有聲有色的狗展呢？我們愛狗，也關心狗主，每天致力為他們服務。但巴斯克維爾狗展比賽實在太恐怖了，這早有先例，不如你先看看這篇報道吧。

　　狗展不僅是一場選拔賽，也不僅是為了賣狗糧，而是把一眾愛狗人士聚集起來的重要盛會。像柏托克這種人，永遠都不會明白這場比賽的意義。傳出這些醜聞之後，我也不知道他的公司能否繼續經營下去。

這是克林普給我的最新一期《英國犬隻協會會員通訊》。

英國犬隻協會

會員通訊

柏托克狗糧公司經營面臨困難

　　近日由柏托克狗糧公司贊助的狗展比賽中，多次發生犬隻失蹤事件。因此，本會主席達太・克林普呼籲所有會員切勿讓寵物犬參與相關比賽。

　　克林普表示：「問問自己，為了獎牌和免費狗糧，值得嗎？」

請密切留意以下失蹤的得獎名犬：

①阿瑪迪斯：巨型貴婦狗
葉森（Epsom）和多爾金（Dorking）
地區冠軍

②跳跳：查理斯王小獵犬
曼徹斯特（Manchester）地區亞軍

③可可：巧克力拉布拉多尋回犬
紐卡素（Newcastle）地區亞軍

④哈米斯：西高地白爹利
格拉斯哥（Glasgow）地區冠軍

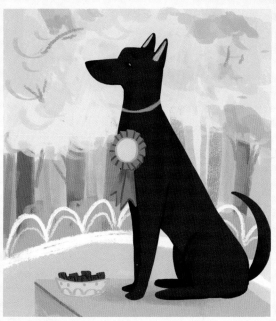

白禮頓（Brighton）地區冠軍狗——旋風

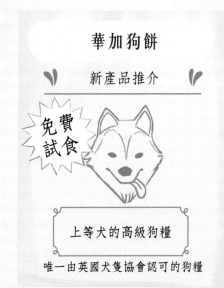

華加狗餅

新產品推介

免費試食

上等犬的高級狗糧

唯一由英國犬隻協會認可的狗糧

當寵物飼養員和狗展比賽評判的默文·史普萊似乎非常了解參賽的犬隻。他的飼養場就在格林盆外，我希望可以在那裏找到更多線索。可惜當天他不在家，幸好我可以跟他的妻子珍妮花·史普萊太太談一談。

證人口供　　　　　　　　珍妮花·史普萊太太 Mrs Geneva Spry

福爾摩斯先生，遇上你真榮幸！可惜默文不在家裏，自從他當上狗展比賽的評判後，每逢周末都要外出。他總是忙着到全國各地擔任評審工作，就連我也很少見到他。我媽媽總是說：「不要嫁給那些野心太大的男人，他可能會認為這是為了讓自己事業有成，但你卻不知道他會否把你留在身邊。」她真是個聰明的女人。我就是這樣，給留下來照顧這麼多隻狗和牠們的孩子。照顧這些孩子真的很花精神，現在飼養場已有超過二十隻小狗。牠們讓我忙得要命，但幾乎每隔一周，他又多帶一隻新的狗回來。這裏比犬隻收容所還要混亂，到處充斥着狗吠和咆哮的聲音。

上星期他又帶一隻有斑點的狗回家，我已經告訴他：「不准再帶狗回來！」所以我把那隻狗送到犬隻收容所，那才會讓他明白我是言出必行！

不好意思，福爾摩斯先生，我要失陪一下。剛剛看到有小販經過外面，我必須跟他買些黑色鞋油。我不久前才買了，不知為什麼這麼快便用完。如果你有需要，可以在書房看看默文的日程表。

史普萊看來是個收藏家。

柏托克狗糧公司

默文·史普萊狗展日程：四月

1 紐卡素狗展	11	21 愛丁堡狗展
2	12	22
3	13	23
4	14	24
5	15 葉森／多爾金狗展	25
6	16	26
7	17	27
8 保頓／曼徹斯特狗展	18	28 巴斯克維爾莊園狗展
9	19	29
10	20 格拉斯哥狗展	30

格林盆

史普萊飼養場

默文·史普萊先生收

親愛的史普萊先生：

　　謝謝你對我們的狗有興趣，我們也認為牠很獨特，真高興有人跟我們有相同的想法。

　　抱歉我要拒絕你的提議。我太太愛狗如命，一刻都不願意離開牠。牠比我的性命更重要，我實在無法賣掉牠。

<div align="right">

卓·托夫特 上

C.Tuft

</div>

🐾 格林盆寵物犬美容院

購買物品：	
4磅 華加狗餅	
總金額	4先令 6便士

史普萊太太提到有斑點的狗，會不會就是失蹤的小圓石？我立刻前往巴斯克維爾犬隻收容所，但我無法確定小圓石是否在那裏。那裏共有六隻斑點狗，真讓人眼花繚亂！我花了點時間，才把每一隻斑點狗畫了下來。

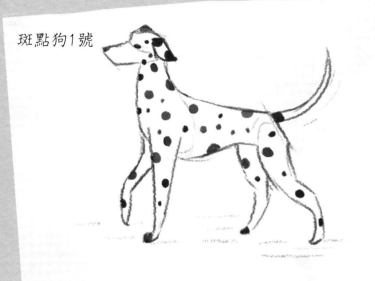

斑點狗1號

有沒有哪一隻看來
有點熟悉？

斑點狗2號

斑點狗3號

斑點狗4號

斑點狗5號

斑點狗6號

2號和6號都有過來舔我的手，場面很溫馨，這些小狗真友善。

班點狗綁架疑案

讓我們從不同的角度，進一步思考以下線索：

1. 小圓石最可能在什麼時候被調換？

2. 為什麼達太·克林普不喜歡柏托克狗糧公司？

3. 其他寵物犬是在什麼時候失蹤？

4. 史普萊太太的鞋油有什麼不妥？

5. 犬隻收容所裏有幾隻狗的樣子很相似。其中一隻會是小圓石嗎？

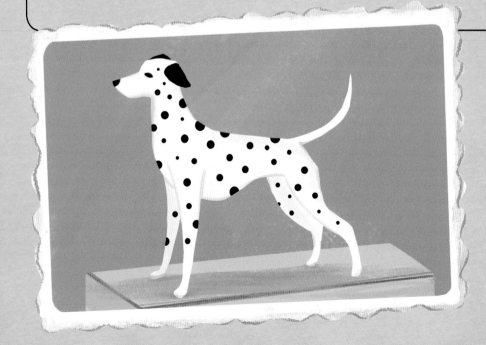

現在好好想一想
各種證據。

你已經推斷出犯人的真正身分了嗎？是時候驗證你的答案。
請將右頁放在鏡子前，然後從鏡中閱讀文字，找出小圓石失蹤的真相。

CASE CLOSED

結案

檔案2
偷天換日的名畫

今天有一位苦惱的畫廊負責人——雷蒙・德昆西來到我貝克街的家，委託我調查一宗畫作失竊的完美犯罪案件。

證人口供
雷蒙・德昆西 Raymond DeQuincy

　　我的畫廊發生了一宗非常嚴重的失竊案，但我卻不知道這是如何發生，還有在什麼時候發生的。畫廊最近購買了一件傑出的藝術品——愛德華・土倫（Edouard Toulone）的《鏡中的優雅女士》，並打算在星期五開放給公眾觀賞。為了隆重其事，我邀請了一批藝術評論家優先來到畫廊欣賞。這是我和弟弟最喜愛的畫作之一，還記得當年我們仍在藝術學院讀書，那時曾在土倫家裏一睹這幅畫的風采。

　　那天一切都很順利，各藝術評論家均讚賞這幅傑作。但當那壞脾……《先驅晚報》的藝術評論家愛德蒙・格蘭傑（Edmund Granger）來到後，看了一眼便說這是偽冒品。我真的不知道怎麼辦！我向別人借錢來買這畫幅，現在竟發現它原來一文不值。福爾摩斯，請幫幫我吧。我檢查過售賣證明文件，也鑑定過我買下的畫作是真品，我敢肯定有人換掉了它。我實在看不出在土倫家裏那一幅，跟畫廊這一幅有什麼分別。福爾摩斯，請幫幫我，不然我將會失去所有！

雷蒙雖然很苦惱，但仍然周到地把
真品鑑定證書帶來了。

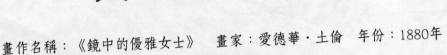

真品鑑定證書

畫作名稱：《鏡中的優雅女士》　畫家：愛德華‧土倫　年份：1880年

一位衣着優雅的女士畫像，她在梳妝桌前照着一塊華麗的鏡子，桌上的花瓶裏放着百合花。這位不知名的女士穿着藍色的絲質連衣裙，只戴上了一隻手套，另一隻手套放在大腿上。連衣裙顏色的獨特之處在於畫家運用了一種稀有及昂貴的顏料——青金石顏料——一種深邃的藍色。這種顏色又稱為羣青色，意思是飄洋過海。

藝術品鑑定協會

藝術品鑑定協會
倫敦羅爾街16號

售賣紀錄

作品屬於畫家愛德華‧土倫的私有財產，由其兒子售出。

本人在此確認這幅畫作是由愛德華‧土倫繪畫。

簽署：
馬塞爾‧土倫
Marcel Toulone
（畫家的兒子）

通過驗證

這是由畫家兒子簽發的售賣證明文件，看來雷蒙的確買了真品。

我的第一站是雷蒙聲稱的「案發現場」，即維多利亞堤岸附近的河濱畫廊。這些是我在畫廊中拿走的東西：

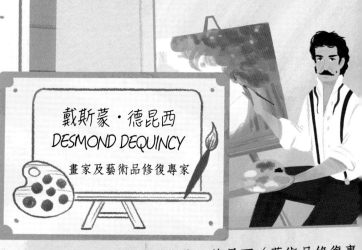

戴斯蒙・德昆西
DESMOND DEQUINCY
畫家及藝術品修復專家

戴斯蒙・德昆西（藝術品修復專

我也有向畫廊外的警衛查詢。

證人口供	肯・分頓 Ken Fenton 警衛

　　這真讓人有點尷尬。畫作自上星期運來這裏後，日日夜夜都有一個警衛看守。我們自以為是在保護價值連城的藝術品，但原來只是毫無價值的偽冒品。假如你問我，我會說那確實是一幅美麗的畫作，畫中的女士很漂亮。但關於藝術品真偽，我真的不懂呢。我只知道我們搜過每個出入這裏的人的手袋，我和其他警衛都沒看見有人帶着那幅畫作離開。如果有誰這樣做，我們一定會察覺的。

這確實是一幅好畫。有警衛守着門口，那麼失竊案是在什麼時候發生？

接待處有一封寫給雷蒙的信，我擅自打了開來看。

哥哥：

　　我一聽到偽冒品的消息後，就立刻寫信給你。

　　肯定是那壞脾氣的格蘭傑把這個消息傳開去，他總是愛搶先大做新聞。很遺憾要你來承擔這沉重的代價，這對畫廊的打擊真大！我本來很期待去看看你的神秘收藏品，真可惜呢。

　　我希望可以跟你會面，討論一下現在畫廊空出來的地方可以擺放什麼展品。如果你不介意，我樂意分享一些想法。

小戴 上

倫敦
維多利亞堤岸
河濱畫廊
雷蒙·德昆西收

這弟弟真有野心。為了讓自己的畫作放進畫廊展示，他的手段似乎相當有趣。而那「壞脾氣的格蘭傑」真的只是想搶先報道嗎？

深切慰問

　　雷，那幅畫作很不錯，可惜不是真品。如果你上藝術史課時有留心的話……哈哈！真抱歉，雖然我倆是老朋友，但我必須把這件事寫出來。對不起，讓我再一次向你道歉。

　　為了向你賠罪，我願意替你仔細地看看那幅畫，也許會發現那是出自誰的手筆。你可以把那幅畫帶來我家嗎？大概一天便足夠了。當然最後可能什麼都做不到，但畢竟我對不同畫家的用色和筆觸有專業知識，細看之下說不定能找出犯人。

　　明天好嗎？請回覆我吧。我實在很希望可以做些什麼，來彌補我對你造成那無可避免的傷害。

愛德·格蘭傑
Ed Granger

我在畫廊裏四處查看，正如警衛所言，那幅畫作確實不錯。我拍了一張照片，好讓我回到貝克街的公寓時，可以與真品鑑定證書上的描述比對一下。

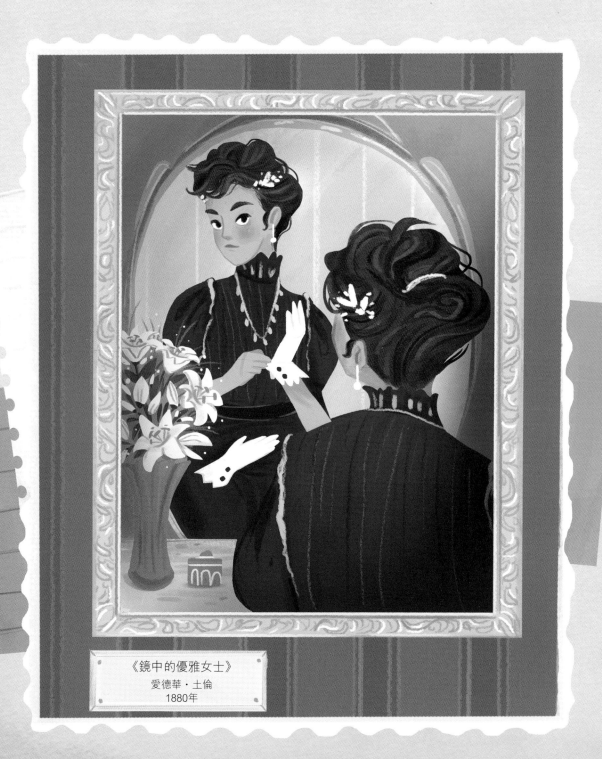

《鏡中的優雅女士》
愛德華・士倫
1880年

畢業證書

雷蒙・德昆西
Raymond DeQuincy

由倫敦聖登斯坦藝術學院頒發

於藝術史學系獲得優異成績，
並授予一級榮譽學位

**聖登斯坦
藝術學院**

接着，我進去搜查雷蒙的辦公室，看看有什麼有用的資料。

畢業證書

戴斯蒙・德昆西
Desmond DeQuincy

由倫敦聖登斯坦藝術學院頒發

於臨摹和藝術品修復學系獲得優異成績，
並授予一級榮譽學位

**聖登斯坦
藝術學院**

親愛的雷蒙：

　　希望你收到這封信的時候一切安好，但既然你一直對弟弟漠不關心，我也不知道會有多安好。

　　請你，不，應該是強烈要求你讓小戴在畫廊裏展出作品。我們當初資助畫廊開業，就是為了給予你們兩兄弟發展事業的機會。

　　請不要讓我們後悔這個決定，小戴急切需要協助。

　　　　　　　　愛你的爸爸媽媽　上

小戴，一級榮譽。那壞脾氣的格蘭傑肯定不會高興！

做得好，弟弟！

小戴到底有多急切需要協助呢？

對雷蒙的畫家弟弟有點好奇，於是我離開畫廊，前往他在柯芬園的工作室。他剛好不在，但業主讓我進去四處看看。

親愛的弟弟：

　　當你看到我擁有一間成功的畫廊，自己卻要到處找地方展示畫作，我明白這種感覺一定很難受。

　　畫廊現在仍在起步階段，我希望有天它能成為城中佳話，建立美好的聲響。到時候，也只有在那個時候，我才會展示你的畫作，好讓這些作品獲得應有的關注。我希望你可以相信我。

<div align="right">

雷 上

Ray

</div>

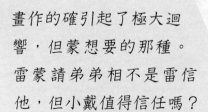

畫作的確引起了極大迴響，但蒙想要的那種。雷蒙請弟弟相不是雷信他，但小戴值得信任嗎？

注：我最近買了一幅「神秘」的畫作，相信你也會喜歡。這幅畫從來沒有公開展示過，我肯定這鏡像會「反射」出極大迴響！你一定意想不到，雖然你相當熟悉這幅畫。

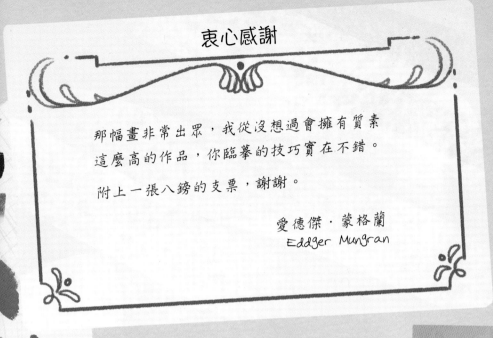

衷心感謝

那幅畫非常出眾，我從沒想過會擁有質素這麼高的作品，你臨摹的技巧實在不錯。

附上一張八鎊的支票，謝謝。

愛德傑・蒙格蘭
Eddger Mungran

我找到這張感謝卡，應該跟戴斯蒙最近接的工作有關，下款是一個古怪的名字。

紐曼美術用品公司
倫敦爵祿街17號

貨品	價錢
油畫顏料：	
龍血紅	
木乃伊楞	
~~青金石藍~~	
~~天王羣青~~	
印度黃	3鎊70便士

小戴，這些費用都算在你的戶口上，現在已超支20鎊了，懇請你儘快付款。

小戴是一個技巧高超的臨摹家，還喜愛用名貴的顏料。

6月5日

啊！我終於能夠駕馭大師級的作品了。臨摹對我而言，簡直易如反掌。我最近臨摹的一件作品，跟我在聖登斯坦讀書時認識的一幅畫作很相似。我必須故意加點錯誤來分辨，這是我的職業道德操守，但只有專家才能看出當中的分別。

這份工作不太尋常，我從來沒有跟委託我臨摹的客人碰面，他堅持要我把畫作留在皇室餐廳的櫃枱，而且沒有提及那些藍色顏料。不過，收到的報酬足以讓我償還部分債項。

如果哥哥願意兌現諾言，展出我的畫作，而不是那件他很滿意的「新作」便好了。

總有一天，我會讓他知道我有多厲害，他一定會後悔的。

我拜訪了愛德蒙・格蘭傑，就是那位聲稱畫作是偽冒品的藝術評論家。

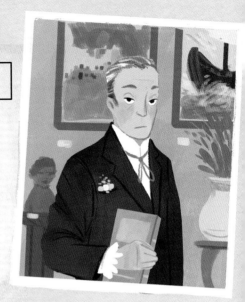

證人口供　　　愛德蒙・格蘭傑 Edmund Granger

　　我很同情雷蒙，是真的。我們在藝術學院讀書時是好朋友，雖然各自有不同的圈子。我猜雷蒙可能認為他是個比我更好的畫家，還為自己的畫廊感到自豪。不過沒有關係，畢竟整個倫敦藝術界都以我的一字一句馬首是瞻。正如我所言，我很同情雷蒙，但那幅畫作明顯是偽冒的。為了我的名譽，我必須説出來。

我問愛德蒙可否讓我看看一些他最著名的文章，他表示非常樂意。當他去了另一個房間找那些文章時，我快速地四處查看。

我在他的桌子上找到這張收據，真有趣。

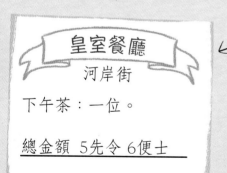

皇室餐廳
河岸街

下午茶：一位。

總金額　5先令 6便士

愛德蒙家裏還有一些有趣的書，我把封面和書脊畫了下來：

名字有什麼含意？
認識筆名和選取筆名

艾化・化名 著

畫作背後的顏料
土倫的色調

先驅晚報

倫敦每日新聞　　　　　　　　6月10日

河濱畫廊購入偽冒品

撰文：愛德蒙·格蘭傑

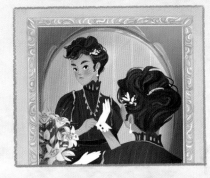

　　作為倫敦最受大眾歡迎的藝術評論家，我很榮幸總是獲邀參加一些最華麗的畫廊開幕典禮和畫作預展。

　　河濱畫廊的負責人雷蒙·德昆西是我在聖登斯坦藝術學院的舊同學，早前他向一小撮知名的藝術評論家展示一幅最新購入的畫作。

　　我很遺憾要告訴各位讀者，雷蒙和一眾藝術評論家的期待全是白費心機，那幅畫作是偽冒的。在這個時代，人們必須有一雙精明的眼睛才能分辨偽冒品。而對擁有如此雪亮雙眼的我而言，這既是祝福，也是咒詛。

　　我多麼想在文章裏讚美這幅偉大的傑作，而我也必須承認偽冒的技巧非常成熟，簡直令人歎為觀止。但假如你想欣賞愛德華·土倫親筆繪畫的《鏡中的優雅女士》，那就不用前往河濱畫廊，因為真跡並不在此。真跡究竟身在何方，仍然是一個謎。

藝術評論月刊　　　　　　　　第94期

認識藝術評論家

名字：愛德蒙·格蘭傑

資歷：聖登斯坦藝術學院二級
　　　榮譽學士畢業

喜好：出色的畫作、畫廊開幕
　　　典禮和結識藝術家

夢想：擁有一幅名副其實的名
　　　畫，把它掛在家裏

愛德蒙把其中一篇文章用相框鑲了起來，相框下還放了幾份影印本，相信是為了讓訪客拿取的。

當我細讀這篇文章時，我稍微動了相框一下，然後掛着相框的那道牆忽然移開，露出來的東西真令人深感興趣。愛德蒙希望擁有一幅名畫的夢想，似乎已經實現了。我拍了一張照片：

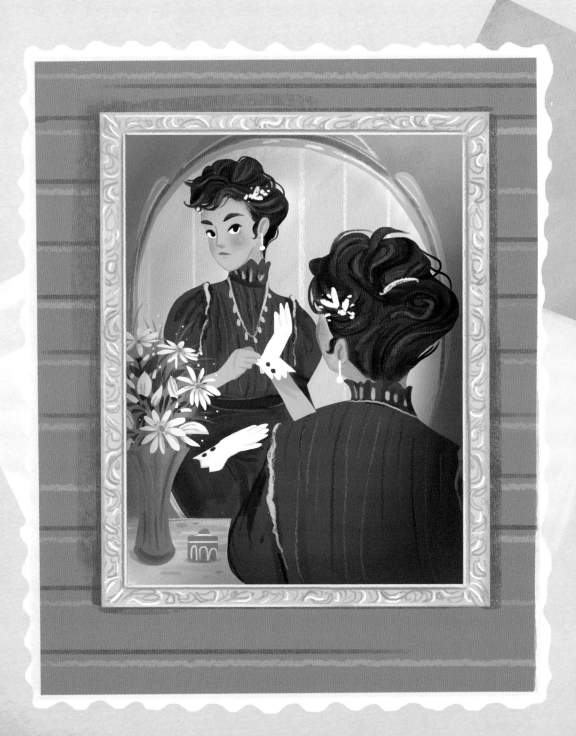

這幅畫跟掛在雷蒙畫廊裏的那一幅非常相似。我認為必須深入地檢查，才能確認哪一幅是真品。

我看畫作時，在地上找到這張字條。

請務必交給愛德傑‧蒙格蘭，謝謝。

畫作下還有一張畫布，上面塗上了不同的顏料，看來是在選取顏色。

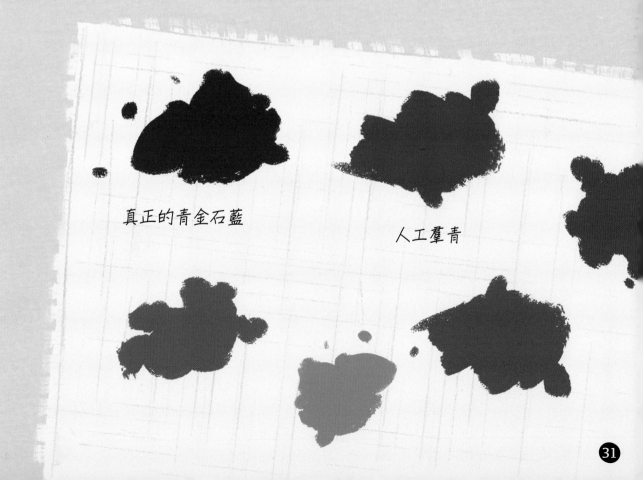

真正的青金石藍

人工羣青

名畫失竊奇案

這的確是一宗很懸疑的案件，讓我們一起重溫證據，集中思考以下線索：

1. 真品鑑定證書上的描述跟畫廊中的畫作相似嗎？

2. 犯人究竟是怎樣瞞天過海，避過看守着那幅畫作的肯·分頓和其他警衛？

3. 愛德蒙·格蘭傑到底有多妒忌德昆西兄弟？

4. 你能拆解「愛德傑·蒙格蘭Eddger Mungran」的名字嗎？

5. 你能分辨出哪一幅畫作才是真品嗎？

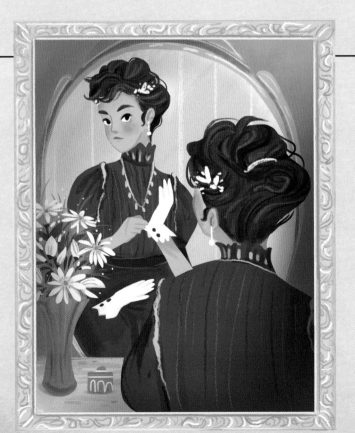

你已經找出真相了嗎？是時候驗證你的答案。

正如畫中的這位女士凝望鏡子，請你也將右頁放在鏡子前，然後從鏡中閱讀文字，解開名畫偷天換日之謎。

檔案3
疑似中毒的學徒

有位拿着一枝高級銀頂手杖，一臉焦慮的男人來貝克街找我，原來他是柏架銀器行的店主——森姆·柏架先生。

柏架銀器行
優質銀器
倫敦卡比街

最佳設計、最佳修理、最佳古董
純銀製造

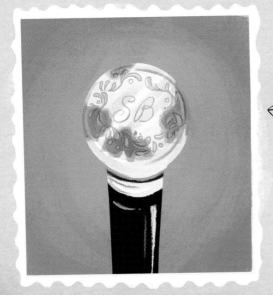

我為柏架的手杖拍了一張照片。杖頂有些地方變成了橙色，實在不太尋常。

　　福爾摩斯先生，我恐怕鑄成了大錯。不過我不知道這個錯誤是如何發生，還有在什麼時候發生的。我的學徒史丹利（Stanley）忽然染上大病，他才二十歲。只是短短一段時間，他由一個健康又有朝氣的年輕人，變得常常頭暈、氣促，現在還卧病在牀。這真是匪夷所思！

　　如今，我的生意也大受影響。柏架銀器行多年來為客人製造和修理純銀銀器，在本地一直擁有良好的信譽。自從史丹利在這裏工作後，生意更是越來越好。大概是生意太好，惹來了同業妒忌。每天都有顧客來退回貨品，說質量大不如前。我親自檢驗過，那些銀器果然出了問題。看看我的手杖，杖頂竟然變成了橙色呢！為什麼它會變成橙色？我只能猜測那是遭同業陷害。

　　我的外甥柏德烈（Patrick）認為是史丹利暗中做手腳，還說他毫無誠信可言，但我不相信他會這樣做。史丹利是個完美主義者，他售賣茶壺時一定會親自試用，檢查壺嘴有沒有漏水，絕不會讓有問題的貨物出門。

　　我從前也當過學徒，所以很樂意收學徒。感謝上天，我找到了夢寐以求的學徒。他本來只是個僕人，負責當跑腿，什麼前途都沒有。但現在他已名成利就，許多商店都爭相聘請他工作。

　　為了幫我在伯明翰當銀器匠的妹夫阿蒙（Monty），最近我讓外甥來這裏工作。他們兩父子鬧翻了，但外甥仍然希望繼續從事這個行業。既然史丹利即將離開，他來幫忙似乎也不錯。

　　福爾摩斯先生，請求你儘快救救我的學徒，還有挽救我的生意。

我親自去了柏架銀器行一趟，了解一下事情發展。到達那裏時，我立即注意到櫥窗的陳列方式，那看起來有點混亂。

看看下面的素描，你就會明白我的意思。以我對銀器僅有的認識，我還把相信是銀器製成的年份記錄下來。這真的太奇怪了。

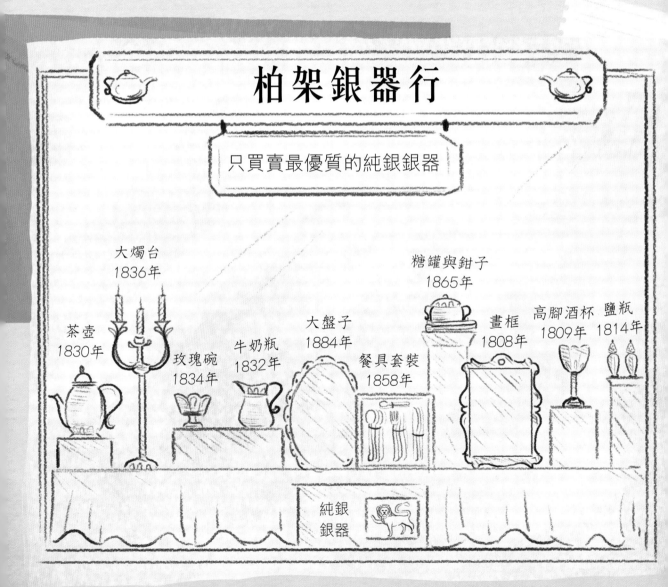

我來到的時候，店主森姆剛好外出，於是我向他的外甥查詢櫥窗那不尋常的陳列。

證人口供　　　　　柏德烈‧伯戚 Patrick Brigham

　　櫥窗？噢！那是史丹利的主意，他一向滿腦子古怪的念頭。伯明翰的人肯定受不了這櫥窗，那裏的標準很高，必須擺放得整整齊齊。福爾摩斯先生，待會你離開了，我再去看看吧。不過每次我移動物件，史丹利總會放回原本的位置。他沒有權這樣做，但森姆舅父十分喜歡他。現在史丹利快要離開了，應該會去更好的地方發展吧，反正他走了更好。

　　如果我有自己的銀器行，我是不會收學徒的。學徒帶來的麻煩往往比貢獻多，他們只會踰越本分，多管閒事，我真的受夠了。當我儲夠錢開店，我一定不會收學徒。

這時，有一位顧客走進店裏……

證人口供　　　　　　　銀器行顧客

　　這個茶壺恐怕要退貨了。用它來倒茶絕對沒有問題，但這兒出現了一些莫明其妙的橙色污漬。

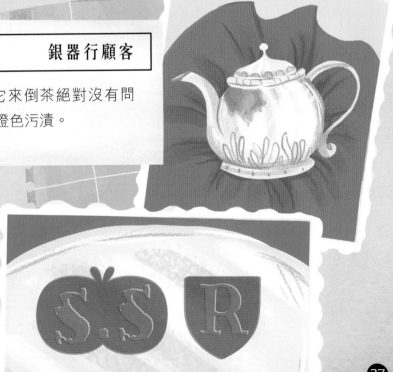

我請柏德烈給我看看所有退回來的貨品，發現貨品上全都有這個標誌：

聞名不如見面，所以我請柏德烈讓我見見史丹利，他就住在銀器行上層。那個可憐的年輕人看來情況相當糟糕，他正在睡覺，好像很需要休息似的。我在他的房間裏找到一些有用的資訊。

史丹利想要學造銀碟嗎？那些成分似乎很可怕。

倫敦銀匠學院

1892年1月課程

精美銀碟製作班

開始日期：1月23日（為期六星期）
課程內容：
- 利用最新的科技打造電鍍銀器或鎳銀器，以低成本製作貌似純銀的產品。
- 學習如何運用氰化鉀（KCN）和電流，把銅變成銀。

詳情請向伯明翰伯咸銀器行的蒙哥馬利‧伯咸（Montgomery Brigham）查詢。

印章製作班

開始日期：1月18日（為期一日）
課程內容：認識銀器印記和它們的意思。

詳情請向倫敦金銀鑑定所查詢。

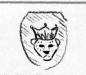

馬歇爾&布殊銀器行

親愛的史丹利：

　　當你在柏架銀器行完成學徒實習後，我們希望能聘請你來這裏工作。

　　你過人的才能必定會獲得其他銀器行的青睞，我們願意提供比其他對手更優厚的條件，以及一間舒適的公寓，盡力爭取你成為我們的員工。

　　　　　　　　　文生‧布殊 上
　　　　　　　　　Vincent Bouche

立賓&霍斯銀器公司

倫敦上道14號

親愛的史丹利：

　　立賓&霍斯銀器公司的設計部主管一職剛好有空缺，我們誠意邀請你前來工作。聘請一位剛完成實習的學徒做主管確實是前所未有的做法，但看過你帶來陳列室的優秀作品和設計圖後，我們有信心你能擔此重任。

　　至於薪酬方面，我們可以讓你自由定價，你認為要多少薪金才合理呢？我們認為你的實力值得擁有高身價。聽說柏架銀器行的情況不太好，因此我們促請你儘快決定，以免你的聲譽像柏架銀器行那樣名譽掃地。

　　期待你的回覆。

　　　　　　　　　亨利‧霍斯 上

彼得森&威爾斯銀器工作室
倫敦銀街工作室

親愛的史丹利：

　　我們對柏架銀器行的困難也略有所聞，或許你應該在學徒實習完結前就提早離開。柏架銀器行生意一落千丈，假如你的天分因此而被埋沒，那實在太可惜了。

　　如果你決定離開柏架銀器行，我們樂意為你提供就業機會。給你一個溫馨提示：你在柏架銀器行留得越久，我們或其他公司願意付的薪酬將會越少。

彼得·彼得森　上

這個學徒的前途果然一片光明，這場銀器匠爭奪戰究竟會有多激烈？

我擅自打開了一封今早才寄來的信：

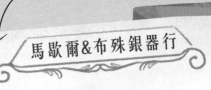

馬歇爾&布殊銀器行

親愛的史丹利：

　　我們真的很遺憾，馬歇爾&布殊銀器行實在無法聘用你。

　　柏架銀器行的惡行已經傳開來了，沒想到你們會售賣偽冒的次貨。雖然我知道並不是你的錯，但現在我們難以承擔這樣的風險。

文生·布殊　上
Vincent Bouche

1月1日

　　可憐的柏架先生，如果他知道自己信任如親生兒子的人背叛他，會有多麼心痛。他的仁慈換來的，卻是名譽掃地和生意失敗。

在史丹利的畫簿中，有幾個印章設計：

用這個！

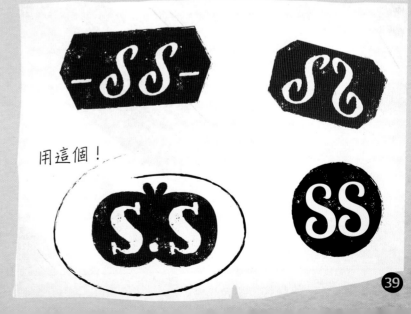

我決定去拜訪史丹利的主診醫生，看看他對史丹利身體的奇怪狀況有
什麼見解。

證人口供　　　蘭斯特醫生 Doctor Lancett

　　福爾摩斯先生，這病例確實有點奇怪。我從來沒有遇過一種疾病有這樣的徵狀，他不是感染病毒，只能推測他中了毒，但有誰會想毒害這個年輕人呢？若不知道他中了什麼毒，就無法確定該如何治療。

醫生報告

醫生：蘭斯特醫生 Doctor Lancett
病人：史丹利‧邵 Stanley Shaw

診斷記錄

　　20歲男性，忽然感到頭暈和氣促。不能工作，未能或是不願意解釋為什麼會變成這樣子。過去甚少來看醫生，健康狀況良好，直到最近才得病。

疑似中毒？真是陰險
的犯案手法。

我翻開華生的醫學書籍，找到這篇有趣的資料。真希望他沒有在滿手
墨水時拿起這本書……

常見的毒藥

中毒徵狀與毒藥來源

士的寧化合物

中毒徵狀

肌肉痛、焦慮、頸痛和背痛

毒藥來源

農業用殺蟲劑

氰化物

中毒徵狀

體弱、疲倦、氣促和頭暈

毒藥來源

廣泛用於

砷

中毒徵狀

腹痛、嘔吐、脫髮和肚瀉

毒藥來源

老鼠藥和仿青銅

水毒芹

中毒徵狀

嘔吐、發抖和癱瘓

毒藥來源

在河岸和路邊生長的植物

這裏有徵狀跟那個學徒的病情相符嗎？他的病真的是由中毒引起嗎？

史丹利設計的印章令我想知道銀器上的印記有什麼意思。倫敦金銀鑑定所有一份刻在貴金屬上面的印記紀錄，我認為可以在那裏找到更多資訊，而這的確讓我學到不少有趣的東西。

獅子印記表示這銀器是純銀製造，是真的銀器。

最後一個印記是銀器匠的印章。

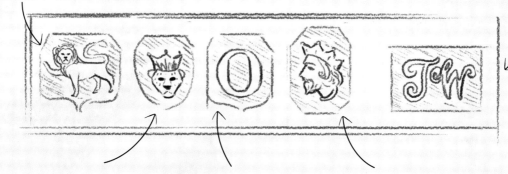

這個獵豹頭像的印記表示產品是在倫敦製造。如果是船錨的印記，則代表在伯明翰製造。

這個英文字母表示日期。每件銀器都刻有一個英文字母，代表銀器製成的年份。每年的英文字母都不同，當所有英文字母都用過一遍，便會從頭由「A」開始，但改成另一種字體。

下一個印記是君主的頭像，即產品製成時在位的君主。

讓我最感興趣的是日期的印記，真是個有趣的準則。

我拿了一張不同字體的英文字母與對應的年份列表：

倫敦金銀鑑定所
年份字母印記紀錄 1796至1915年

1796	A	1816	a	1836	𝕬	1856	𝖆	1876	A	1896	a
1797	B	1817	b	1837	𝕭	1857	𝖇	1877	B	1897	b
1798	C	1818	c	1838	𝕮	1858	𝖈	1878	C	1898	c
1799	D	1819	d	1839	𝕯	1859	𝖉	1879	D	1899	d
1800	E	1820	e	1840	𝕰	1860	𝖊	1880	E	1900	e
1801	F	1821	f	1841	𝕱	1861	𝖋	1881	F	1901	f
1802	G	1822	g	1842	𝕲	1862	𝖌	1882	G	1902	g
1803	H	1823	h	1843	𝕳	1863	𝖍	1883	H	1903	h
1804	I	1824	i	1844	𝕴	1864	𝖎	1884	I	1904	i
1805	K	1825	k	1845	𝕶	1865	𝖐	1885	K	1905	k
1806	L	1826	l	1846	𝕷	1866	𝖑	1886	L	1906	l
1807	M	1827	m	1847	𝕸	1867	𝖒	1887	M	1907	m
1808	N	1828	n	1848	𝕹	1868	𝖓	1888	N	1908	n
1809	O	1829	o	1849	𝕺	1869	𝖔	1889	O	1909	o
1810	P	1830	p	1850	𝕻	1870	𝖕	1890	P	1910	p
1811	Q	1831	q	1851	𝕼	1871	𝖖	1891	Q	1911	q
1812	R	1832	r	1852	𝕽	1872	𝖗	1892	R	1912	r
1813	S	1833	s	1853	𝕾	1873	𝖘	1893	S	1913	s
1814	T	1834	t	1854	𝕿	1874	𝖙	1894	T	1914	t
1815	U	1835	u	1855	𝖀	1875	𝖚	1895	U	1915	u

注意： 仔細檢查印記邊沿有沒有模糊，或是英文字母粗糙不整。如出現這些情況，代表那可能是使用了鍍上黃銅而非鋼製的劣質蓋章工具，貨品有機會不是真品。

如今我們該如何解讀柏架銀器行櫥窗的陳列？
原來這陳列方式的意味深長。

史丹利跟倫敦金銀鑑定所似乎
很熟絡，他對日期的印記應該
相當了解。

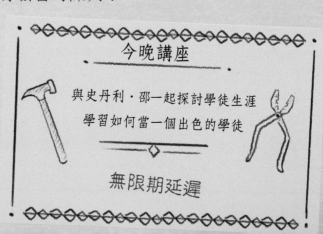

今晚講座

與史丹利・邵一起探討學徒生涯
學習如何當一個出色的學徒

無限期延遲

伯明翰
伯咸銀器行

我還去了柏德烈的公寓，調查這位新員工的住所能告訴我們些什麼事。

親愛的柏德烈：

　　希望你一切安好，能順利地在舅父那裏安頓下來。

　　這個星期六我會到你那邊談及我一直在做的工作，很希望你也能前來。也許你會從中學到點什麼，當然你可能會認為自己已經學懂一切。你的媽媽總是說你「未學行先學跑」，她確實說得沒錯。

　　記得要聽舅父的話，好好向他學習。

　　　　　　　　　　　父字
　　　　　　　　　　　M. Brigham

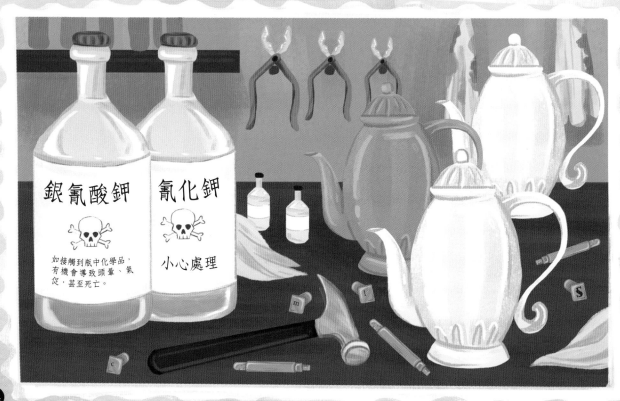

銀氰酸鉀

如接觸到瓶中化學品，
有機會導致頭暈、氣促，甚至死亡。

氰化鉀

小心處理

在柏德烈的桌子上，我發現這些鍍上黃銅的印章。
我沾上墨水來看清楚：

A B C D E F

G H I J K L

M N O P Q R

S T U V W

X Y Z

我們可以得出什麼結論？柏德烈
究竟一直在做些什麼？

銀器離奇變色案

這宗案件真令人擔憂，但在下結論前請冷靜地思考以下問題：

1. 柏架銀器行名譽掃地的話，誰會得益？

2. 在顧客退回來的銀器上那個銀器匠印章有什麼特別呢？

3. 蒙哥馬利·伯咸是誰？他有什麼特別的技能？

4. 史丹利的情況與哪一種毒藥的中毒徵狀相似？

5. 為什麼史丹利要這樣排列櫥窗中的銀器？

你已經有結論了吧？是時候驗證你的答案。希望這次調查可以讓柏架銀器行恢復清譽，甚至拯救史丹利的生命。

請將右頁放在鏡子前，然後從鏡中閱讀文字，找出真相。

你可靠的推理能力，已經找出真相了，但還和證據的「偵探器」的不是
只是因，並不是蓄意謀殺案，而是意外，誤把外地外運上毒藥的兇手。
柯德烈總是未是行先學，因此他把他爸爸的偵探器送到偷竊
柯德烈的爸爸是他為偵探器進行的藥集利，也是他來用驗技術
去，從藥集利寫利寄中，柯德烈可以為自己經已完全掌握驗技術。

由於柯德烈希望開發再，於是他使用一些來驗訊練錢化的金屬，再
驗驗技術來瞞天過海。

驗驗技術需要把要金屬和輕重化鋼利和題書滴溶液中，然後，讓電流通過。電
流會讓溶液中驗的成分分析在金屬表面，使它看上去就如鍍驗器一般。

柯德烈之之中未有廉底沖清茶壺，就放到利機查茶壺
壺嘴，試用驗驗的茶壺來倒茶時，茶中混了一些氯化物。

柯德烈怎忘使用驗驗技術，卻沒有了解清楚驗驗色素面恩來會逐
漸脫落。為了掩飾自己的罪行，柯德烈用了一套鍍上黃銅鋼的印章，相信你已經
留意到，他的印章無法印出一個清晰的印記。

從兇手利的日記中，可知他早已發現和柯德烈的惡行。只是
在欄窗留下暗號，那是用英文來表示「柯德烈」，不要！」的意思。

結 CASE CLOSED 案

檔案4
斷指驚魂記

在眾多案件中，我發現過最毛骨悚然的線索，莫過於昨日在貝克街公寓門前迎接我的東西。當時我在階梯上找到一條血跡斑斑的手巾，打開一看竟然有一隻割斷的手指。我翻查了報章，也問過賴世德探長，看看最近有沒有調查一些與斷指有關的案件。畢竟沒有人會察覺不到自己遺失了一隻手指，因此我只能推斷這手指的主人可能失蹤了，甚或已經死亡。

由於華生不在，我把手指交給另一位醫生朋友——泰倫斯·史布蘭高醫生。

診斷報告

醫生姓名：泰倫斯·史布蘭高醫生（Dr Terrence Sprenkle）

診斷日期：6月8日

診斷結果：
左手尾指。手指下半部有深色毛髮，推斷是屬於男性的手指。從斷指切割的傷口來看，手指是被鋒利、沉重的東西快速地切斷，猜測那是切肉刀或裁紙機。

其他觀察：
手指皮膚平滑，沒有起繭，顯示斷指的主人並不常做體力勞動的工作。手指上沾有墨水漬，可推斷這人是左撇子，或從事印刷行業。戴着獨特的圖章戒指，戒指上刻有引人注目的心形圖案。

我需要收集更多資料，因此我在本地的報紙上刊登了有關遺失戒指的廣告。這枚戒指設計獨特，我肯定會有人認出它，那就能聯絡上他的主人。當然，我沒有提及和戒指一起出現那隻血淋淋的手指。

失物認領

擁有獨特心形設計的圖章戒指，想物歸原主。

如果你是失主，或認識失主，請聯絡貝克街221號B的福爾摩斯。

讀者，登廣告果然有用。第二天早上，當我外出調查另一宗案件時，赫特先生前來詢問有關戒指的事。他留下了聯絡資料，於是我到他工作的地方與他見面。到達後，我立即瞄了一眼他的左手。顯然這位衣着光鮮的男士雖然認得這枚戒指，卻不是最後戴着它的人。

赫特兄弟
銀行
家庭財務管理
倫敦窩頓大道15號

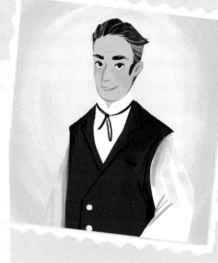

證人口供	朗奴·赫特 Ronald Hart

　　謝謝你找到我的圖章戒指，真高興可以找回它。我會給你一筆可觀的報酬作為謝禮，希望你能告訴我是如何獲得這枚戒指。你提供的資訊對我非常重要，這能讓我為家族找回其他失物。

對於他不誠實的回應，我不太滿意。於是我把手指和戒指一併交給他，相信這能換來更真實的反應。

他看見手指後，拿出兩封最近收到的信。　→

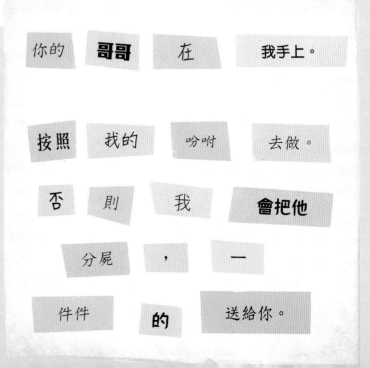

你的　哥哥　在　我手上。

按照　我的　吩咐　去做。

否　則　我　會把他

分屍　，　一

件件　的　送給你。

| 銀行家 | | 喜歡 | 做 | **交易。** |

| **跟我** | | 交 | | 換 |

| 這些錢 | ， | 然後 | | 把錢 |

| 放在 | 特拉法加廣場 | | 的長椅上。 |

這封信是跟一件奇怪的東西一起送來，那是放滿染血鈔票的公事包。

除了血跡外，這些鈔票還有些可疑的地方。

這張是染有血跡的鈔票。

英國中央銀行

10　　　　　　　　10

持此鈔票，可兌換英鎊十鎊。

1878年5月　　　　英鎊10鎊　　　銀行總裁

英國中央銀行

10　　　　　　　　10

持此鈔票，可兌換英鎊十鎊。

1879年5月　　　英鎊10鎊　　銀行總裁

它跟我錢包中的這張鈔票有什麼不同呢？

我請朗奴讓我進去他哥哥的辦公室，讓我了解一下這個失蹤的人。你對我找到的資料有什麼想法？或許這些東西遲些會有用……我暫時不知道。

6月1日

事情開始失控了。我必須想辦法還債，否則就要承擔後果。只要我選中哪一匹馬會勝出，就什麼都能解決。爸爸總是說：「運氣靠自己創造。」如果我不能創造運氣的話，或許能做點其他事情。

我欠的債：

傑明街杜騙賭場 — 200鎊

菲斯坦紙墨行 — 400鎊

戴頓財務公司 — 300鎊

杜·安德烈 D. Andrew — 橋牌輸錢 — 40鎊

嘉·愛德華 G. Edwards — 雙骰輸錢 — 30鎊

葉森打吡大賽
1890年6月2日

必勝馬騎師
費特·巴雷德
賠率
300鎊，40 / 95

6月3日

「必勝馬」是必勝之選？

紅豆草在1890年的葉森打吡大賽中爆冷勝出，大熱的必勝馬只得第四名。紅豆草的馬主占士·米勒爵士（Sir James Miller）這樣回應賽事：「很高興可以獲勝！不過肯定有很多人會因此而欠債。我的宗旨是『輸不起便不要賭』，但當然有更明智的做法，那就是把賭注押在紅豆草上！」

他的桌子中央放着一張密碼表，彷彿想讓
人發現一樣，旁邊還有一張字條：

弟弟，還記得以前我們
一起玩銀行遊戲嗎？
那時真高興呢！

赫特兄弟銀行
兄弟可以互相信任的銀行

銀行兄弟密碼

A	B	C	D	E	F	G	H	I	J	K	L	M
^	1	*	2	X	3	=	4	!	5	>	6	-

N	O	P	Q	R	S	T	U	V	W	X	Y	Z
7	±	8	&	9	\	0	<	~	+	%	{	}

證人口供　　　朗奴・赫特 Ronald Hart

那時真的很開心，不知道他在哪裏找回
這張密碼表。我們小時候會模仿爸爸，扮成
銀行家那般，還會用自己設定的密碼互傳字
條。哈哈！我們當時自以為很聰明。

朗奴的哥哥列治奴‧赫特看來一直在玩一些危險的遊戲，而且代價高昂。也許到賭場走一圈，會對列治奴的下落有更多頭緒。

| 證人口供 | 賭場老闆：肯尼斯‧杜騙 Kenneth Dupe |

這裏龍蛇混雜，從富有的俱樂部會員至普通的上班族，什麼人都有。沒有什麼比賭博更令人心跳加速！很多人說來這裏放鬆，但大部分人都是焦慮地離開。

赫特……我認識他。是的，他常常來。近來少來了，這也不足為奇，畢竟他欠下許多人的債。他好像擁有一間銀行，但以他欠債的程度，你想像不到他原來有一間銀行。他曾經想還錢給我，可是我拒絕了。

很多人來這裏找他，但找不着。他已經沒有錢了，大概不會再來這裏吧。

早幾天又有人來找他，還留下了這些信件……

賭場門口掛着一張有趣的告示。

賭徒請注意：
不夠錢？不要賭！

接受現金、支票、珠寶和物業，如以上各項均沒有，便會取去任何你珍視的東西。

孤注一擲，付出代價！

我取走了那些交給列治奴的信件，原來我並不是唯一一個在找他的人……

菲斯坦紙墨行
為你提供優質紙張

致意

赫特，請還錢。

倫敦查令十字街214號

戴頓財務公司

親愛的阿列：

我明白你今天在馬場很難過，但你必須還錢。

阿列，想辦法還清債務，否則我們只能不擇手段。我們會到你工作的銀行「提款」。

麥·戴頓 上
M. Dryden

我決定調查信件留下的線索，嚴格來説那是一張「召喚」卡，引領我去拜訪菲斯坦紙墨行。這裏的紙張質素很好，真可惜我以前不知道有這間紙墨行。讀者，請幫忙理解我在這裏找到的資料。

| 證人口供 | 古斯塔夫·菲斯坦 Gustav Feinstein |

我認識赫特，跟他賭過很多次了。他不太會賭，希望他在銀行的工作會做得比較好。他欠我錢，我曾經在雙骰遊戲中借錢給他。相信你已經跟賭場的杜騙見過面，赫特負債累累，許多債主都是危險人物。他失蹤了我並不驚訝，欠債還錢，天經地義。

我請菲斯坦給我看看一些最新設計的信紙，我平時要寫很多信，希望能購買一些優質的紙張。他去取信紙時，我看了看紙墨行的訂單記錄簿。

有一張大額訂單相當引人注目：

菲斯坦紙墨行
顧客訂單記錄簿

日期	貨品	送貨地址	付款
6月6日	裁紙機 印刷機 墨水 棉紙	傑明街460號A	答應貨到付款。 送貨後，說當天晚上付款。 如今已付款。

菲斯坦紙墨行
訂單確認書

日期：6月6日
貨品：裁紙機
　　　印刷機
　　　墨水
　　　棉紙

$\backslash 0 \pm 8$

$X\%*4\wedge 7=X \quad 04X \quad -\pm 7X\{$

$\wedge 72 \quad 4\wedge 90 \quad +!66 \quad 9X0<97$

接着我注意到訂單確認書上有些奇怪的符號。

親愛的讀者，你有什麼頭緒嗎？
我們在哪裏見過類似這樣的符號呢？

菲斯坦帶了一些優質的紙張回來，我買了很多，因為我每天都要回覆很多信件。

付款後，他找給我這張鈔票。

這看起來是不是有點熟悉？

10　　英國中央銀行　　10

持此鈔票，可兌換英鎊十鎊。

1878年5月　　　英鎊10鎊　　　銀行總裁

我前往菲斯坦紙墨行那張神秘訂單的地址，到場後發現了血淋淋的一幕。

菲斯坦紙墨行
訂單確認書

日期：6月6日
貨品：裁紙機
　　　印刷機
　　　墨水
　　　稿紙

英國中央銀行

持此鈔票，可兌換英鎊十鎊。

英鎊10鎊

1878年5月

銀行總裁

神秘斷指案

一隻血淋淋的斷指引領我們展開調查，現在讓我們一起思考這宗案件的疑點：

1. 為什麼那些鈔票跟福爾摩斯錢包裏的不同？

2. 列治奴欠誰的錢最多？

3. 為何杜騙拒絕收列治奴還的錢？

4. 你能破解菲斯坦紙墨行那張單據上的古怪符號嗎？

5. 你能推論出那隻手指為何會被切下來嗎？

如果你能接受這血淋淋的真相，請將右頁放在鏡子前，然後從鏡中閱讀文字，驗證你的答案。

親愛的讀者：

做得很好！

透過你敏銳的洞察力和推理能力，終於成功解決這些最懸疑的案件，讓犯人受到法律制裁。

重温一次你的驕人成就：你讓狗主跟她最心愛的斑點狗重聚，並把偷狗的人繩之於法。你也揭穿了偷竊名畫的陰謀，又發現一位才華橫溢的臨摹大師。你還拯救了一個前途一片光明的學徒，更解開洗黑錢之謎，同時找出斷指的主人。

最讓我安心的是當我需要時，有一個聰明人願意成為我的助手。你有能力破解那些看似不能解決的案件，安撫前來叩門求助的可憐人。

只希望這幾宗案件經傳媒報道後，那些想要犯案的壞人能夠三思而行。然而我作為世界上最著名的偵探之一，過去的經驗讓我明白：只要尚有黑暗存在，就會有人埋沒良心，暗中做盡壞事。

讀者，後會有期！

夏洛克・福爾摩斯 上

Sherlock Holmes.

福爾摩斯破案策略

　　名偵探福爾摩斯面對棘手的案件時，會採用很多不同的策略來破案。各位讀者，請熟讀以下破案策略，學習成為一位出色的偵探，跟福爾摩斯一起把犯人繩之於法！

①　搜查案發現場

仔細觀察案發現場的環境，蒐集線索，不要放過任何可疑的地方！

②　尋找可疑人物

跟所有與案件相關的人錄取口供，盡量向他們提出問題，看看他們的答案有沒有疑點。

③　調查嫌疑犯

鎖定嫌疑犯後，就可從他們的生活環境入手，看看有沒有留下犯案痕跡。但調查嫌疑犯時必須小心謹慎，以免遇上危險！

④　檢查證物

在案發現場留下的物件不會撒謊，可說是最誠實的證據。但有時是犯人故意留下來作誤導，千萬要小心辨別！

⑤　還原真相

整理所有找到的線索，然後運用想像力和推理能力重組案情，找出事情的本來面貌。

　　只要按照以上步驟來調查，就能**撥開層層迷霧，揭開真相**！